カイロ団長

宮沢賢治・作　こしだミカ・絵

あるとき、三十疋のあまがえるが、一緒に面白く仕事をやって居りました。
これは主に虫仲間からたのまれて、紫蘇の実やけしの実をひろって来て花ばたけをこしらえたり、かたちのいい石や苔を集めて来て立派なお庭をつくったりする職業でした。
こんなようにして出来たきれいなお庭を、私どもはたびたび、あちこちで見ます。それは畑の豆の木の下や林の楢の木の根もとや、又雨垂れの石のかげなどに、それは上手に可愛らしくつくってあるのです。
さて三十疋は、毎日大へん面白くやっていました。朝は、黄金色のお日さまの光が、とうもろこしの影法師を二千六百寸も遠くへ投げ出すころからさっぱりした空気をすぱすぱ吸って働き出し、夕方は、お日さまの光が木や草の緑を飴色にうきうきさせるまで歌ったり笑ったり叫んだりして仕事をしました。殊にあらしの次の日などは、あっちからもこっちからもどうか早く来てお庭をかくしてしまった板を起して下さいとか、うちのすぎごけの木が倒れましたから大いそぎで五六人来てみて下さいとか、それはいそがしいのでした。いそがしければいそがしいほど、みんなは自分たちが立派な人になったような気がして、もう大よろこびでした。さあ、それ、しっかりひっぱれ、いいか、よいとこしょ、おい、ブチュコ、縄がたるむよ、いいとも、そらひっぱれ、おい、おい、ビキコ、そこをはなせ、縄を結んで呉れ、よういやさ、そらもう一いき、よおいやしゃ、なんてまあこんな工合です。

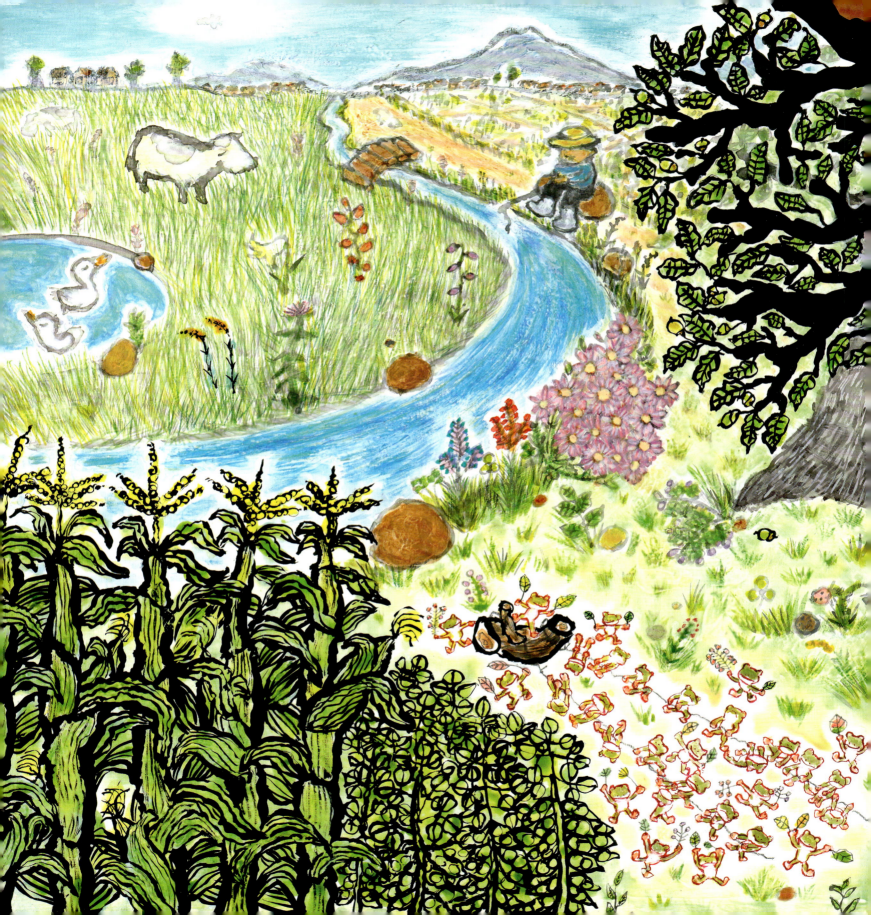

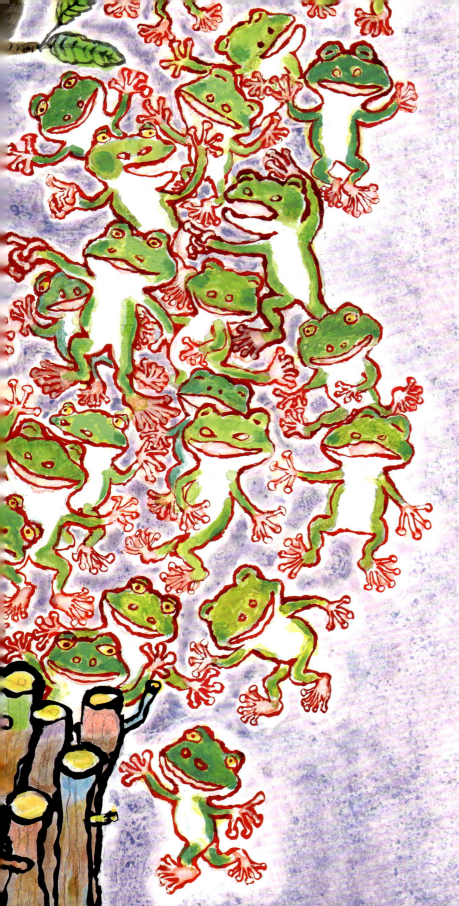

ところがある日三十疋のあまがえるが、蟻の公園地をすっかり仕上げて、みんなよろこんで一まず本部へ引きあげる途中で、一本の桃の木の下を通りますと、そこへ新しい店が一軒出ていました。そして看板がかかって、

「舶来ウェスキイ　一杯、二厘半。」と書いてありました。

あまがえるは珍しいものですから、ぞろぞろ店の中へはいって行きました。すると店にはうすぐろいとのさまがえるが、のっそりとすわって退くつそうにひとりでべろべろ舌を出して遊んでいましたが、みんなの来たのを見て途方もないいい声で云いました。

「へい、いらっしゃい。みなさん。一寸おやすみなさい。」

「なんですか。舶来のウェクーというものがあるそうですね。どんなもんですか。ためしに一杯呑ませて下さいませんか。」

「へい、舶来のウェスキイですか。一杯二厘半ですよ。ようござんすか。」

「ええ、よござんす。」

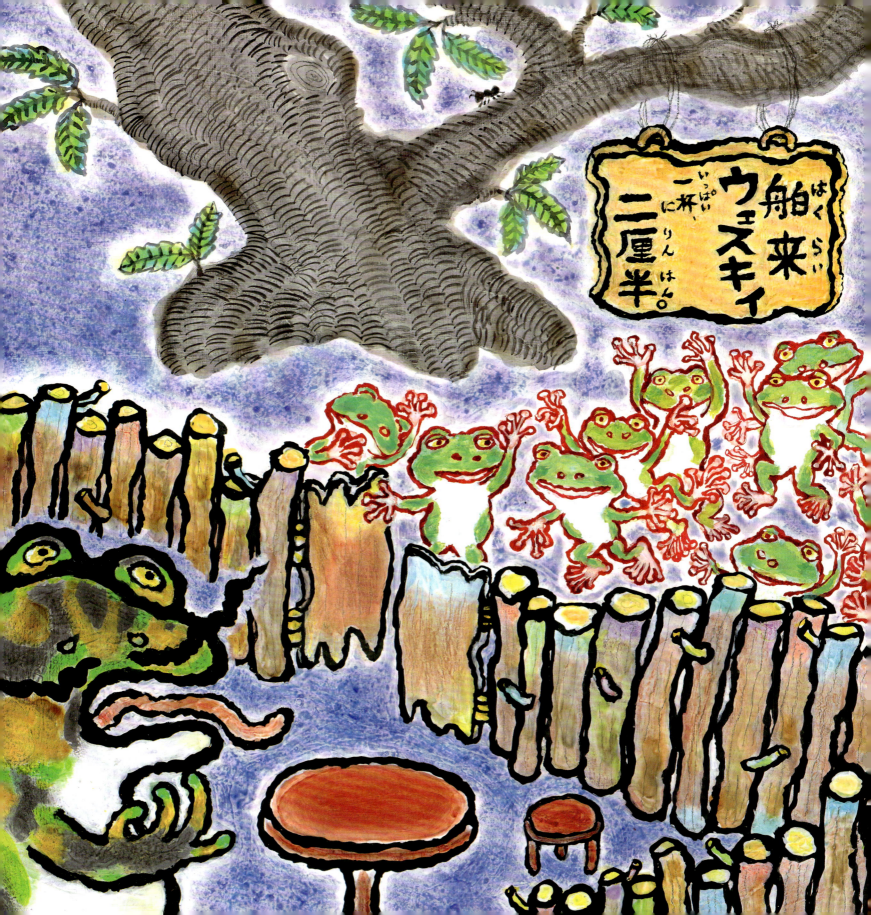

とのさまがえるは粟つぶをくり抜いたコップにその強いお酒を汲んで出しました。

「ウーイ。これはどうもひどいもんだ。腹がやけるようだ。ウーイ。おい、みんな、これはきたいなもんだよ。咽喉へはいると急に熱くなるんだ。ああ、いい気分だ。もう一杯下さいませんか。」

「はいはい。こちらが一ぺんすんでからさしあげます。」

「こっちへも早く下さい。」

「はいはい。お声の順にさしあげます。さあ、これはあなた。」

「いやありがとう。ウーイ。ウフッ、ウウ、どうもうまいもんだ。」

「こっちへも早く下さい。」

「はい、これはあなたです。」

「ウウイ。」

「おいもう一杯お呉れ。」

「こっちへ早くよ。」

「もう一杯早く。」

「へい、へい。どうぞお急きにならないで下さい。折角、はかったのがこぼれますから。」

「へいと、これはあなた。」

「いや、ありがとう、ウーイ、ケホン、ケホン、ウーイうまいね。どうも。」

さてこんな工合で、あまがえるはお代りお代りで、沢山お酒を呑みましたが、呑めば呑むほどもっと呑みたくなります。

もっとも、とのさまがえるのウィスキーは、石油缶に一ぱいありましたから、粟つぶをくりぬいたコップで

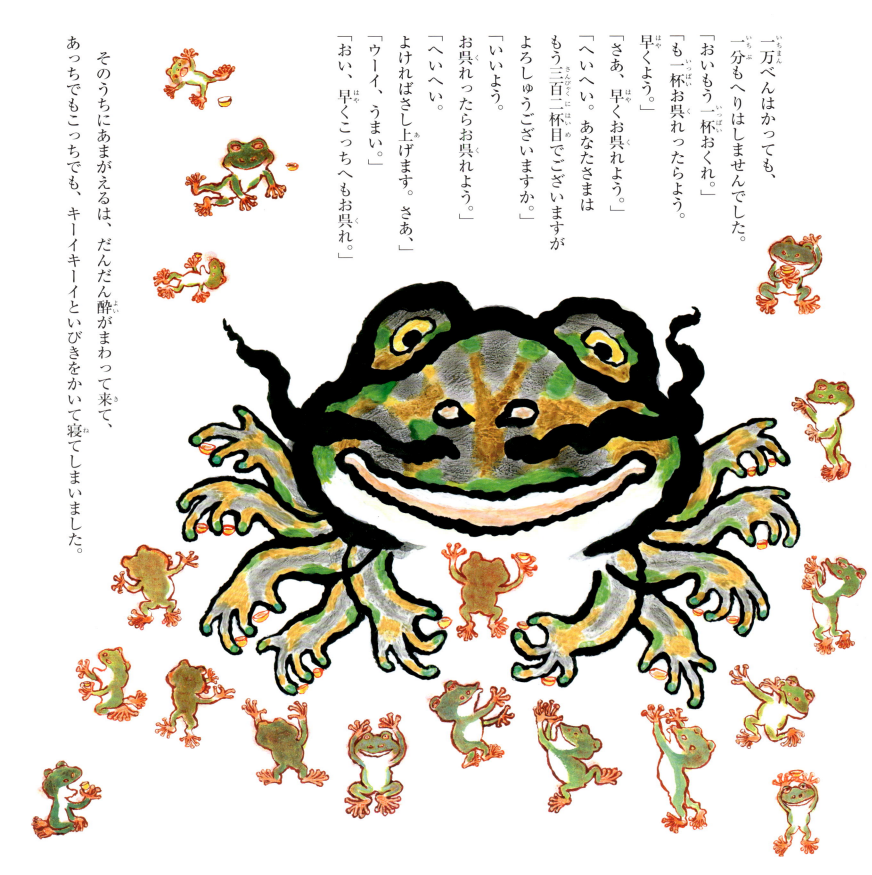

一万べんはかっても、一分もへりはしませんでした。
「おいもう一杯おくれ。」
「も一杯お呉れったらよう。早くよう。」
「さあ、早くお呉れよう。」
「へいへい。あなたさまはもう三百二杯目でございますがよろしゅうございますか、」
「いいよう。お呉れったらお呉れよう。」
「へいへい。よければさし上げます。さあ、」
「ウーイ、うまい。」
「おい、早くこっちへもお呉れ。」

そのうちにあまがえるは、だんだん酔がまわって来て、あっちでもこっちでも、キーイキーイといびきをかいて寝てしまいました。

とのさまがえるはそこでにやりと笑って、いそいですっかり店をしめて、お酒の石油缶にはきちんと蓋をしてしまいました。それから戸棚からくさりかたびらを出して、頭から顔から足のさきまでちゃんと着込んでしまいました。

それからテーブルと椅子をもって来て、きちんとすわり込みました。あまがえるはみんな、キーイキーイといびきをかいています。とのさまがえるはそこで小さなこしかけを一つ持って来て、自分の椅子の向う側に置きました。

それから棚から鉄の棒をおろして来て椅子へどっかり座って一ばんはじのあまがえるのあたまをこつんとたたきました。

「おい。起きな。勘定を払うんだよ。さあ。」

「キーイ、キーイ、クヮア、あ、痛い、誰だい。ひとの頭を撲るやつは。」

「勘定を払いな。」

「あっ、そうそう。勘定はいくらになっていますか。」

「お前のは三百四十二杯で、八十五銭五厘だ。どうだ。払えるか。」

あまがえるは財布を出して見ましたが、三銭二厘しかありません。

「何だい。おまえは三銭二厘しかないのか。呆れたやつだ。さあどうするんだ。警察へ届けるよ。」

「許して下さい。許して下さい。」

「いいや、いかん。さあ払え。」

「ないんですよ。許して下さい。そのかわりあなたのけらいになりますから。」

「そうか。よかろう。それじゃお前はおれのけらいだぞ。」

「へい。仕方ありません。」

「よし、この中にはいれ。」

とのさまがえるは次の室の戸を開いてその閉口したあまがえるを押し込んで、戸をぴたんとしめました。

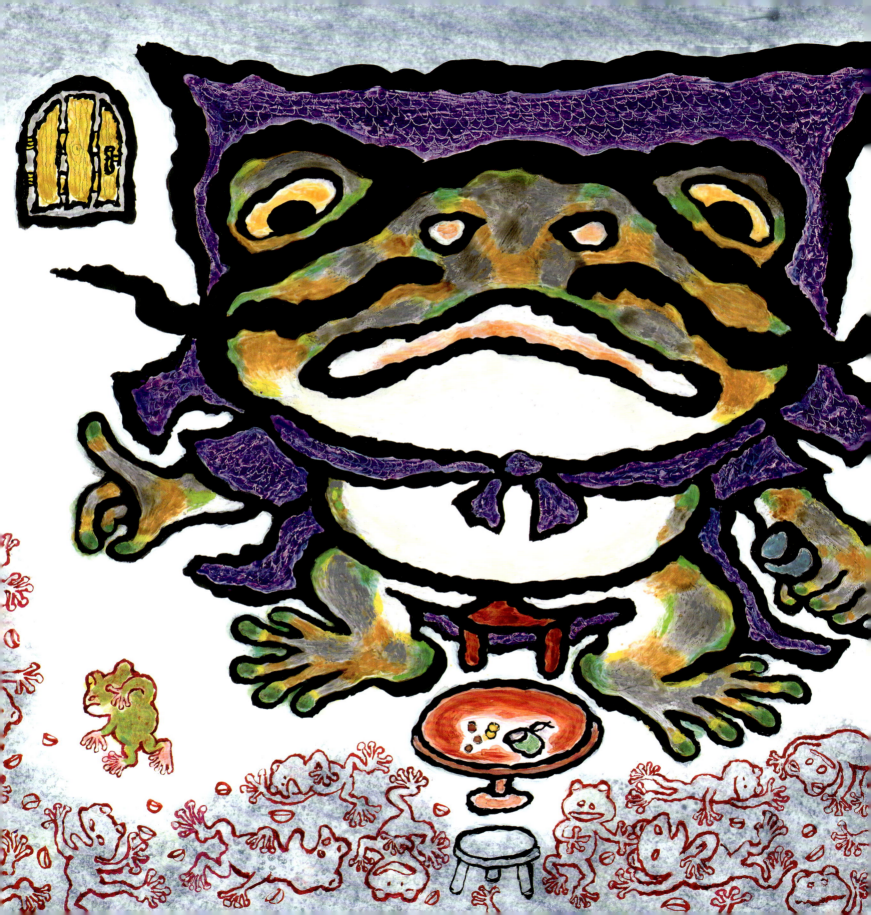

そしてにやりと笑って、又どっしりと椅子へ座りました。それから例の鉄の棒を持ち直して、二番目のあま蛙の緑青いろの頭をこつんとたたいて云いました。

「おいおい。起きるんだよ。勘定だ勘定だ。」

「キーイ、キーイ、クワァ、ううい。もう一杯お呉れ。」

「何をねぼけてんだよ。起きるんだよ。勘定だよ。」

「ううい。あああっ。ううい。目をさますんだよ。勘定だよ。」

「いつまでねぼけてんだよ。なぜひとの頭をたたくんだい。」

「あっ、そうそう。そうでしたね。いくらになりますか。」

「お前のは六百杯で、一円五十銭だよ。どうだい、それ位あるかい。」

あまがえるはすきとおる位青くなって、財布をひっくりかえして見ましたが、たった一銭二厘しかありませんでした。

「ある位みんな出しますからどうかこれ丈けに負けて下さい。」

「うん、一円二十銭もあるかい。おや、これはたった一銭二厘じゃないか。あんまり人をばかにするんじゃないぞ。勘定の百分の一に負けろとはよくも云えたもんだ。外国のことばで云えば、一パーセントに負けて呉れと云うんだろう。人を馬鹿にするなよ。さあ払え。早く払え。」

「だって無いんだもの。」

「なきゃおれのけらいになれ。」

「仕方ない。そいじゃそうして下さい。」

「さあ、こっちへ来い。」とのさまがえるはあまがえるを又次の室に追い込みました。

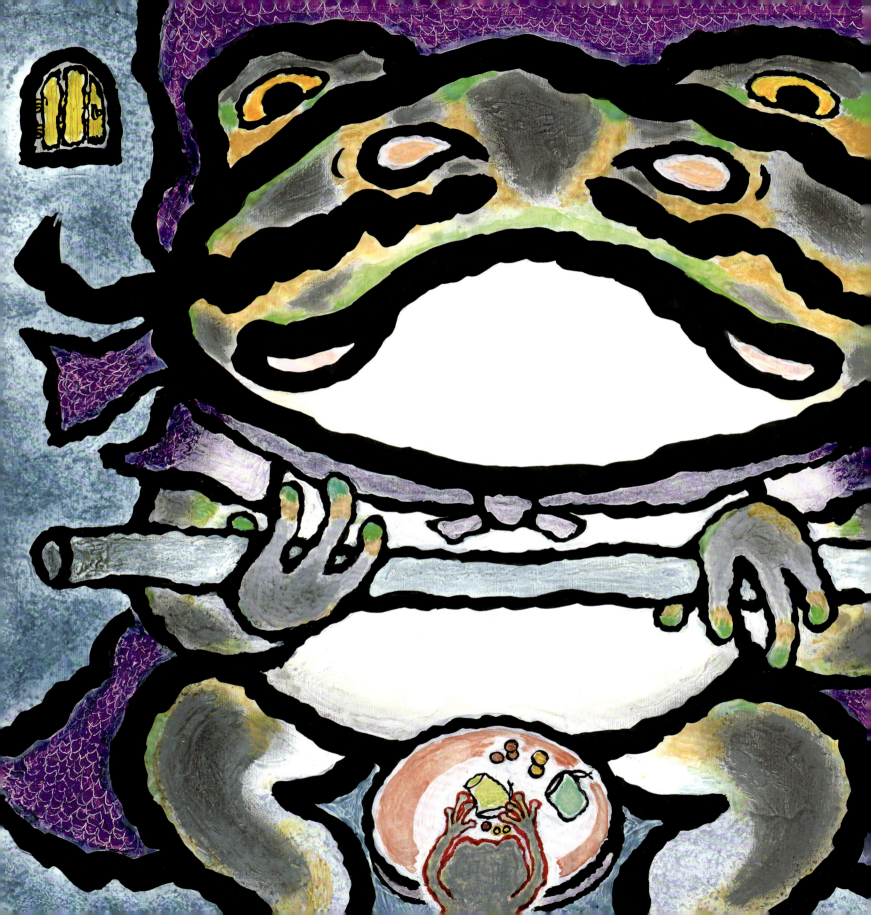

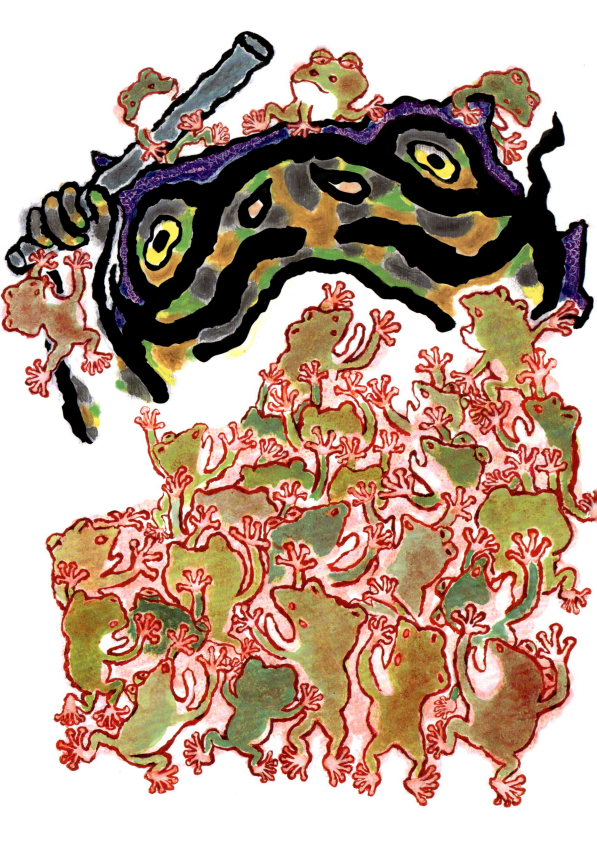

それから又どっかりと椅子へかけようとしましたが何か考えついたらしく、いきなりキーキーいびきをかいているあまがえるの方へ進んで行って、かたっぱしからみんなの財布を引っぱり出して中を改めました。どの財布もみんな三銭より下でした。ただ一つ、いかにも大きくふくれたのがありましたが、開いて見ると、椿の葉が小さく折って入れてあるだけでした。とのさまがえるは、よろこんで、にこにこにこ笑って、棒を取り直し、片っぱしからあまがえるの緑色の頭をポンポンポンポンたたきつけました。さあ、大へん、みんな、

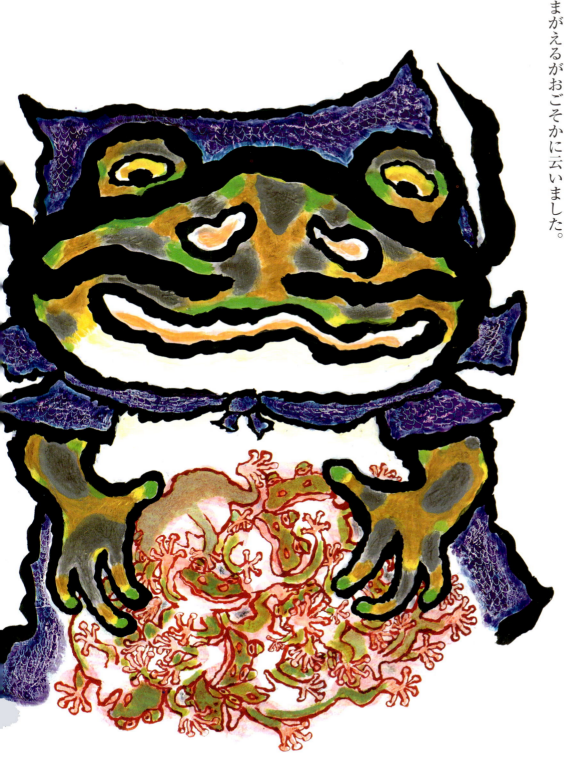

「あ痛っ、あ痛っ。誰だい。」なんて云いながら目をさまして、しばらくきょろきょろきょろしていましたが、いよいよそれが酒屋のおやじのとのさまがえるの仕業だとわかると、もうみな一ぺんに、「何だい。おやじ。よくもひとをなぐったな。」と云いながら、四方八方から、飛びかかりましたが、何分とのさまがえるは三十がえる力あるのですし、くさりかたびらは着ていますし、それにあまがえるはみんな舶来ウェスキーでひょろひょろしてますから、片っぱしからストンストンと投げつけられました。おしまいにはとのさまがえるは、十一疋のあまがえるを、もじゃもじゃ堅めて、ぺちゃんと投げつけました。あまがえるはすっかり恐れ入って、ふるえて、すきとおる位青くなって、その辺に平伏いたしました。そこでとのさまがえるがおごそかに云いました。

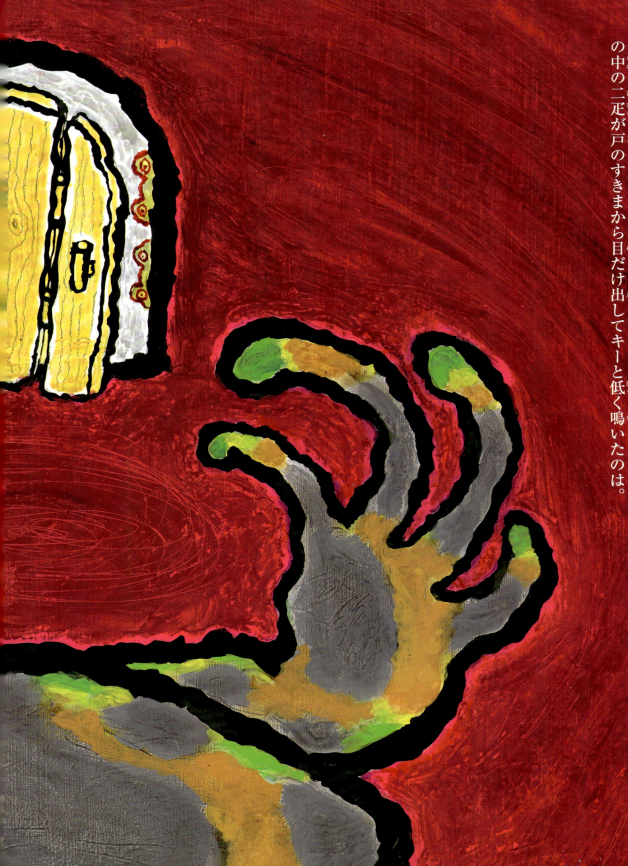

「お前たちはわしの酒を呑んだ。どの勘定も八十銭より下のはない。ところがお前らは五銭より多く持っているやつは一人もない。どうじゃ。誰かあるか。無かろう。うん。」あまがえるは一同ふうふうと息をついて顔を見合せるばかりです。とのさまがえるは得意になって又はじめました。
「どうじゃ。無かろう。あるか。無かろう。無かろう。そこでお前たちの仲間は、前に二人お金を払うかわりに、おれのけらいになるという約束をしたがお前たちはどうじゃ。」この時です、みなさんもご存じの通り向うの室の中の二疋が戸のすきまから目だけ出してキーと低く鳴いたのは。

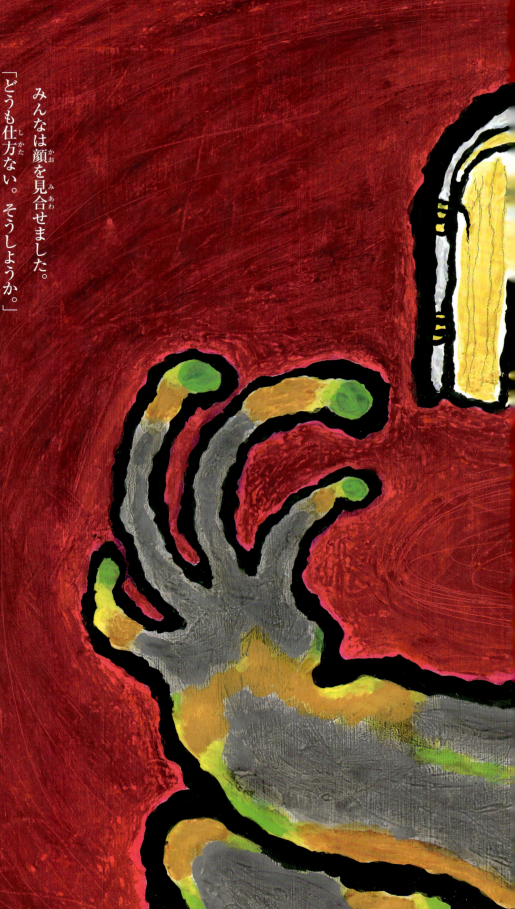

みんなは顔を見合せました。
「どうも仕方ない。そうしようか。」
「そうお願いしよう。」
「どうかそうお願いいたします。」
どうです。あまがえるなんというものは人のいいものですからすぐとのさまがえるのけらいになりました。
そこでとのさまがえるは、うしろの戸をあけて、前の二人を引っぱり出しました。そして一同へおごそかに云いました。
「いいか。この団体はカイロ団ということにしよう。わしはカイロ団長じゃ。あしたからはみんな、おれの命令にしたがうんだぞ。いいか。」
「仕方ありません。」とみんなは答えました。すると、とのさまがえるは立ちあがって、家をぐるっと一まわしまわしました。すると酒屋はたちまちカイロ団長の本宅にかわりました。つまり前には四角だったのが今度は六角形の家になったのですな。

さて、その日は暮れて、次の日になりました。お日さまの黄金色の光は、うしろの桃の木の影法師を三千寸も遠くまで投げ出し、空はまっ青にひかりましたが、誰もカイロ団に仕事を頼みに来ませんでした。そこでのさまがえるはみんなを集めて云いました。
「さっぱり誰も仕事を頼みに来ないな。どうもこう仕事がなくちゃ、お前たちを養っておいても仕方ない。俺もとうとう飛んだことになったよ。それにつけても仕事のない時に、いそがしい時の仕度をして置くことが、最も必要だ。つまりその仕事の材料を、こんな時に集めて置かないといかんな。ついてはまず第一が木だがな。今日はみんな出て行って立派な木を十本だけ、十本じゃすくない、ええと、百本、百本でもすくないな、千本だけ集めて来い。もし千本集まらなかったらすぐ警察へ訴えるぞ。貴様らはみんな死刑になるぞ。その太い首をスポンと切られるぞ。首が太いからスポンとはいかない、シュッポォンと切られるぞ。」
あまがえるどもは緑色の手足をぶるぶるっとけいれんさせました。そしてこそこそこそこそ、逃げるようにおもてに出てひとりが三十三本三分三厘強ずつという見当で、一生けん命いい木をさがしましたが、大体もう前々からさがす位してしまっていたのですから、いくらそこらをみんながひょいひょいかけまわっても、夕方までにたった九本しか見つかりませんでした。さあ、あまがえるはみんな泣き顔になって、うろうろうろうろやりましたがますますどうもいけません。

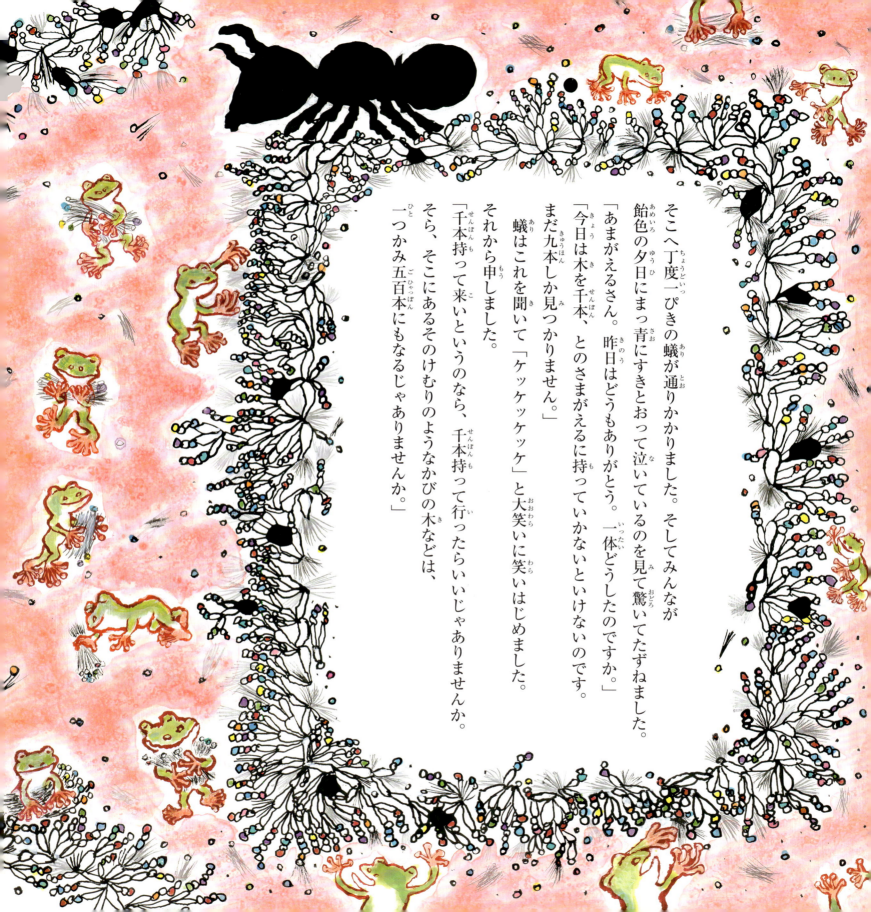

そこへ丁度一ぴきの蟻が通りかかりました。そしてみんなが飴色の夕日にまっ青にすきとおって泣いているのを見て驚いてたずねました。
「あまがえるさん。昨日はどうもありがとう。一体どうしたのですか。」
「今日は木を千本、とのさまがえるに持っていかないといけないのです。まだ九本しか見つかりません。」
蟻はこれを聞いて「ケッケッケッケ」と大笑いに笑いはじめました。それから申しました。
「千本持って来いというのなら、千本持って行ったらいいじゃありませんか。そら、そこにあるそのけむりのようなかびの木などは、一つかみ五百本にもなるじゃありませんか。」

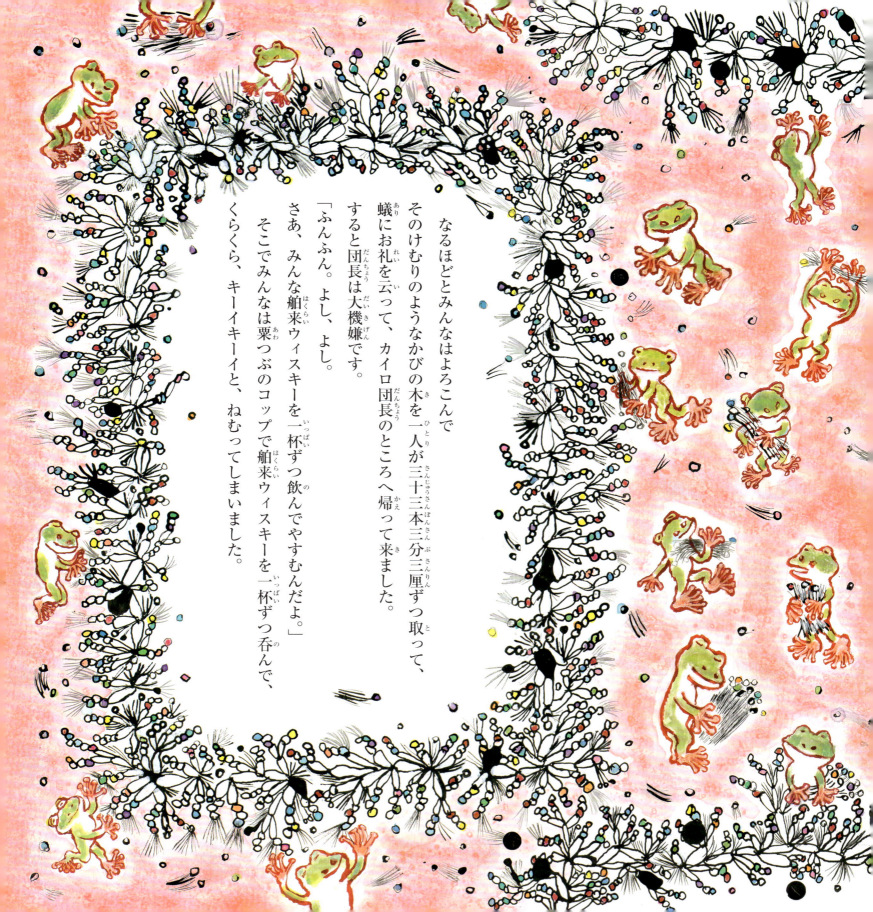

なるほどとみんなはよろこんでそのけむりのようなかびの木を一人が三十三本三分三厘ずつ取って、蟻にお礼を云って、カイロ団長のところへ帰って来ました。
すると団長は大機嫌です。
「ふんふん。よし、よし。さあ、みんな舶来ウィスキーを一杯ずつ飲んでやすむんだよ。」
そこでみんなは粟つぶのコップで舶来ウィスキーを一杯ずつ呑んで、くらくら、キーイキーイと、ねむってしまいました。

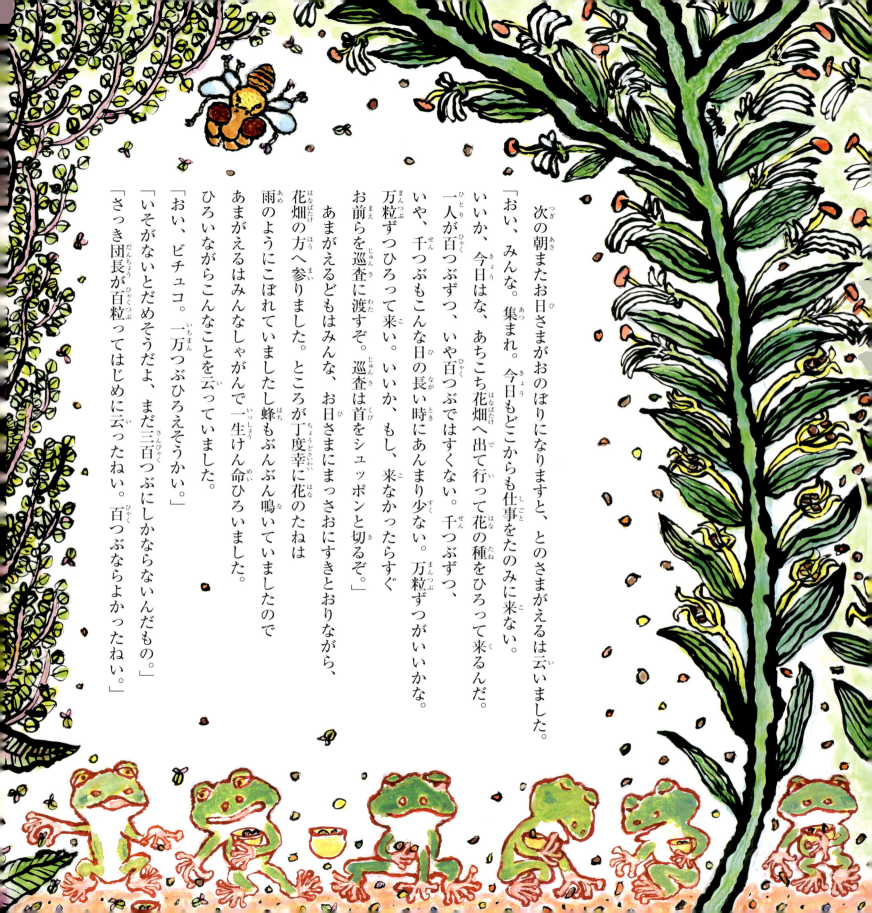

次の朝またお日さまがおのぼりになりますと、とのさまがあまがえるは云いました。

「おい、みんな。集まれ。今日もどこからも仕事をたのみに来ない。いいか、今日はな、あちこち花畑へ出て行って花の種をひろって来るんだ。一人が百つぶずつ、いや百つぶではすくない。千つぶずつ、いや、千つぶもこんな日の長い時にあんまり少ない。万粒ずつひろって来い。いいか、もし、来なかったらすぐお前らを巡査に渡すぞ。巡査は首をシュッポンと切るぞ。」

あまがえるどもはみんな、お日さまにまっさおにすきとおりながら、花畑の方へ参りました。ところが丁度幸に花のたねは雨のようにこぼれていましたし蜂もぶんぶん鳴いていましたのであまがえるはみんなしゃがんで一生けん命ひろいました。

ひろいながらこんなことを云っていました。

「おい、ビチュコ。一万つぶひろえそうかい。」
「いそがないとだめそうだよ、まだ三百つぶにしかならないんだもの。」
「さっき団長が百粒ってはじめに云ったねい。百つぶならよかったねい。」

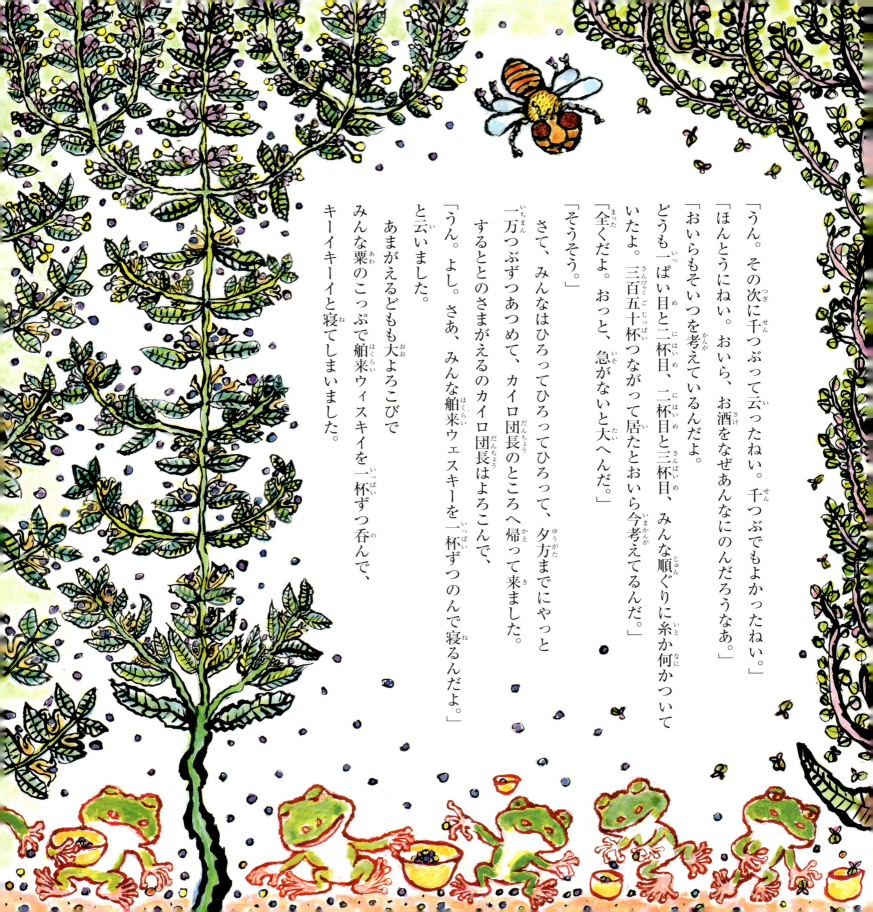

「うん。その次に千つぶって云ったねい。千つぶでもよかったねい。」
「ほんとうにねい。おいら、お酒をなぜあんなにのんだろうなあ。」
「おいらもそいつを考えているんだよ。どうも一ぱい目と二杯目、二杯目と三杯目、みんな順ぐりに糸か何かついていたよ。三百五十杯つながって居たとおいら今考えてるんだ。」
「全くだよ。おっと、急がないと大へんだ。」
「そうそう。」
　さて、みんなはひろってひろって、夕方までにやっと一万つぶずつあつめて、カイロ団長のところへ帰って来ました。するととのさまがえるのカイロ団長はよろこんで、
「うん。よし。さあ、みんな舶来ウェスキーを一杯ずつのんで寝るんだよ。」
と云いました。
　あまがえるどもも大よろこびでみんな粟のこっぷで舶来ウィスキイを一杯ずつ呑んで、キーイキーイと寝てしまいました。

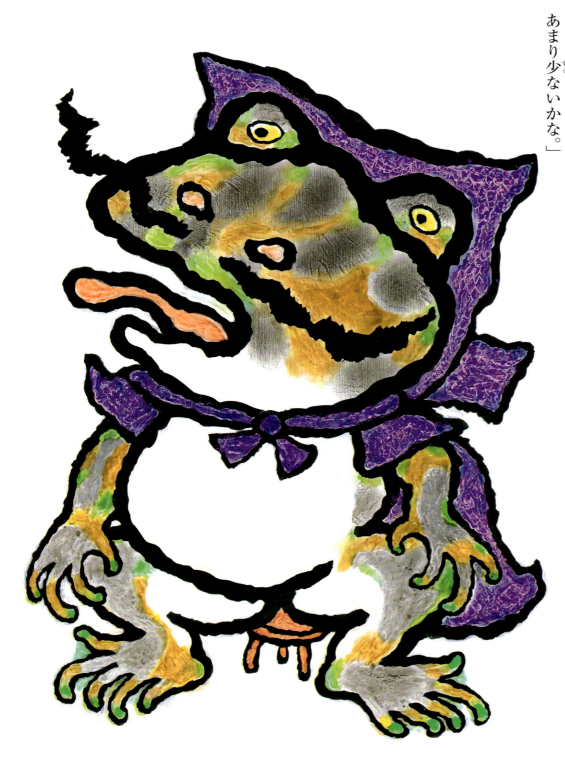

次の朝あまがえるどもは眼をさまして見ますと、もう一ぴきのとのさまがえるが来ていて、団長とこんなはなしをしていました。
「とにかく大いに盛んにやらないといかんね。そうでないと笑いものになってしまうだけだ。」
「全くだよ。どうだろう、一人前九十円ずつということにしたら。」
「うん。それ位ならまあよかろうかな。」
「よかろうよ。おや、みんな起きたね、今日は何の仕事をさせようかな。どうも毎日仕事がなくて困るんだよ。」
「うん。それは大いに同情するね。」
「今日は石を運ばせてやろうか。おい。みんな今日は石を一人で九十匁ずつ運んで来い。いや、九十匁じゃあまり少ないかな。」

「うん。九百貫という方が口調がいいね。」

「そうだ、そうだ。どれだけいいか知れないね。おい、みんな。今日は石を一人につき九百貫ずつ運んで来い。もし来なかったら早速警察へ貴様らを引き渡すぞ。ここには裁判の方のお方もお出でになるのだ。首をシュッポオンと切ってしまう位、実にわけないはなしだ。」

あまがえるはみなすきとおってまっ青になってしまいました。それはその筈です。一人九百貫の石なんて、人間でさえ出来るもんじゃありません。ところがあまがえるの目方が何匁あるかと云ったら、たかが八匁か九匁でしょう。それが一日に一人で九百貫の石を運ぶなどはもうみんな考えただけでめまいを起してクゥウ、クゥウと鳴ってばたりばたり倒れてしまったことは全く無理もありません。

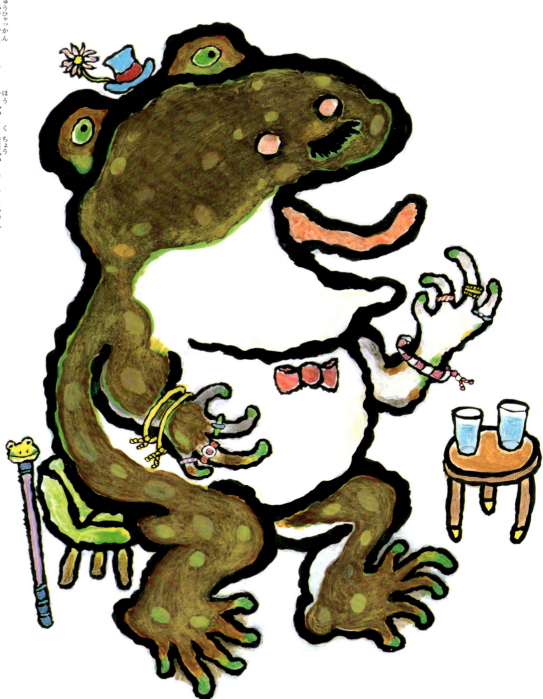

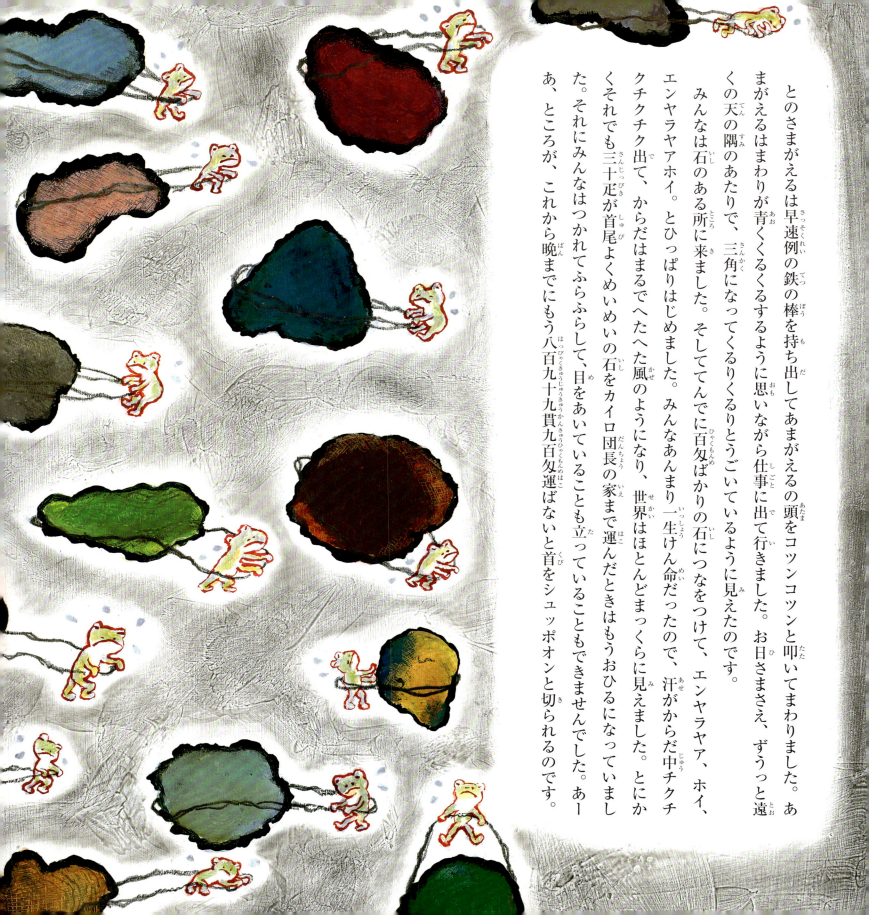

とのさまがえるは早速例の鉄の棒を持ち出してあまがえるの頭をコツンコツンと叩いてまわりました。あまがえるはまわりが青くくるくるするように思いながら仕事に出て行きました。お日さまさえ、ずうっと遠くの天の隅のあたりで、三角になってくるりくるりとうごいているように見えたのです。

みんなは石のある所に来ました。そしててんでに百匁ばかりの石につなをつけて、エンヤヤアホイ、エンヤヤアホイ。とひっぱりはじめました。みんなあんまり一生けん命だったので、汗がからだ中チクチクチクチク出て、からだはまるでへたへた風のようになり、世界はほとんどまっくらに見えました。とにかくそれでも三十疋が首尾よくめいめいの石をカイロ団長の家まで運んだときはもうおひるになっていました。それにみんなはつかれてふらふらして、目をあいていることも立っていることもできませんでした。あー あ、ところが、これから晩までにもう八百九十九貫九百匁運ばないと首をシュッポオンと切られるのです。

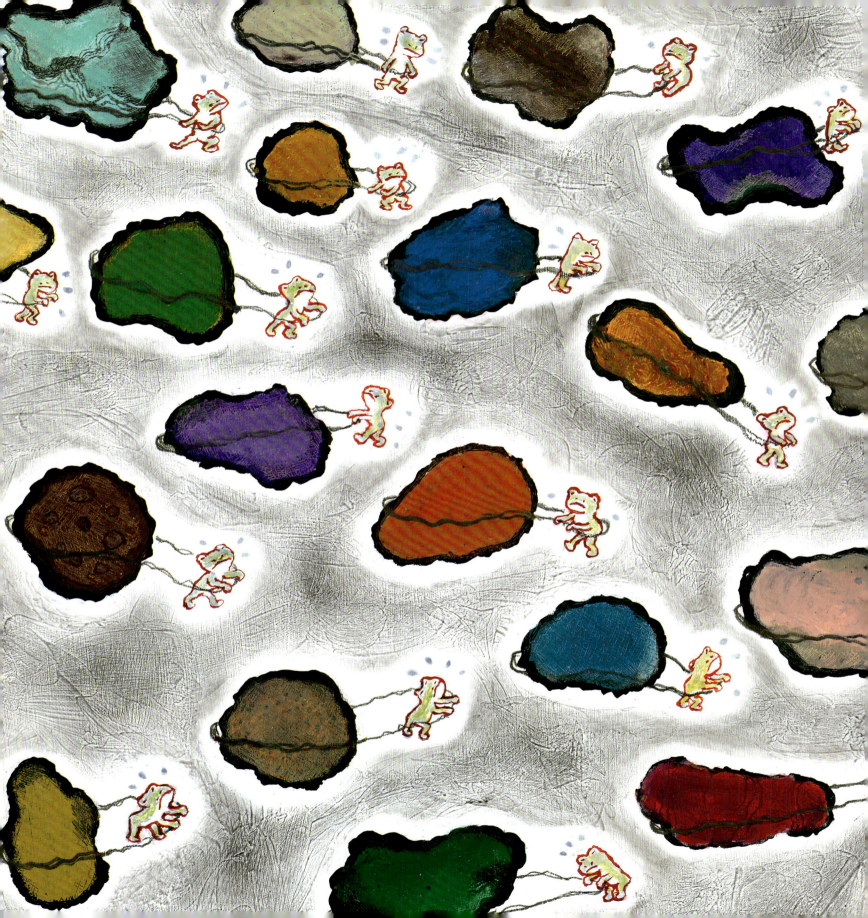

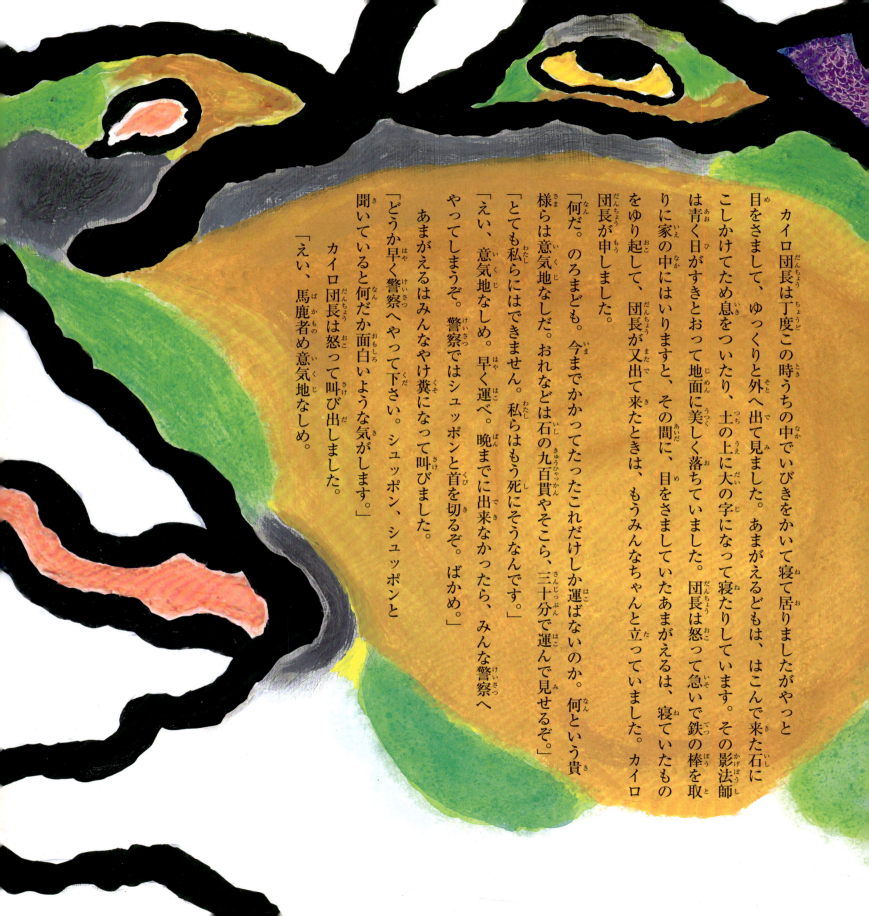

カイロ団長は丁度この時うちの中でいびきをかいて寝て居りましたがやっと目をさまして、ゆっくりと外へ出て見ました。あまがえるどもは、はこんで来た石にこしかけてため息をついたり、土の上に大の字になって寝たりしています。その影法師は青く日がすきとおって地面に美しく落ちていました。団長は怒って急いで鉄の棒を取りに家の中にはいりますと、その間に、目をさましていたあまがえるは、寝ていたものをゆり起して、団長が又出て来たときは、もうみんなちゃんと立っていました。カイロ団長が申しました。

「何だ。のろまども。今までかかってたったこれだけしか運ばないのか。何という貴様らは意気地なしだ。おれなどは石の九百貫やそこら、三十分で運んで見せるぞ。」

「とても私らにはできません。私らはもう死にそうなんです。」

「えい、意気地なしめ。早く運べ。晩までに出来なかったら、みんな警察へやってしまうぞ。警察ではシュッポンと首を切るぞ。ばかめ。」

あまがえるはみんなやけ糞になって叫びました。

「どうか早く警察へやって下さい。シュッポン、シュッポンと聞いていると何だか面白いような気がします。」

カイロ団長は怒って叫び出しました。

「えい、馬鹿者め意気地なしめ。

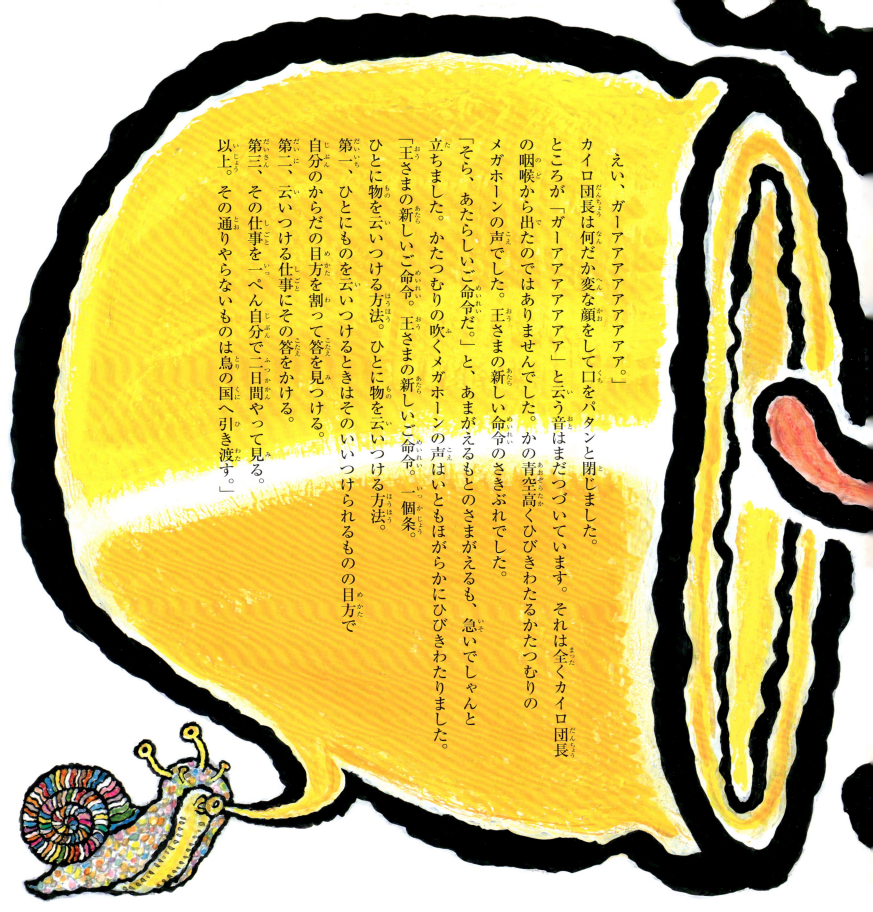

「えい、ガーアアアアアアアア。」
カイロ団長は何だか変な顔をして口をパタンと閉じました。ところが「ガーアアアアアア」と云う音はまだつづいています。それは全くカイロ団長の咽喉から出たのではありませんでした。かの青空高くひびきわたるかたつむりのメガホーンの声でした。王さまの新しい命令のさきぶれでした。
「そら、あたらしいご命令だ。」と、あまがえるもとのさまがえるも、急いでしゃんと立ちました。かたつむりの吹くメガホーンの声はいともほがらかにひびきわたりました。
「王さまの新しいご命令。王さまの新しいご命令。一個条。
ひとに物を云いつける方法。ひとに物を云いつける方法。
第一、ひとにものを云いつけるときはそのいいつけられるものの目方で自分のからだの目方を割って答を見つける。
第二、云いつける仕事にその答をかける。
第三、その仕事を一ぺん自分でやって見る。
以上。その通りやらないものは鳥の国へ引き渡す。」

さああまがえるどもはよろこんだのなんのって、チェッコという算術のうまいかえるなどは、もうすぐ暗算をはじめました。云いつけられるわれわれの目方は拾匁、云いつける団長のめがたは百匁、百匁割る十匁、答十。仕事は九百貫目、九百貫目掛ける十、答九千貫目。

「九千貫だよ。おい。みんな。」

「団長さん。さあこれから晩までに四千五百貫目、石をひっぱって下さい。」

「さあ王様の命令です。引っぱって下さい。」

今度は、とのさまがえるは、だんだん色がさめて、飴色にすきとおって、そしてブルブルふるえて参りました。

あまがえるはみんなでとのさまがえるを囲んで、石のある処へ連れて行きました。そして一貫目ばかりある石へ、綱を結びつけて

「さあ、これを晩までに四千五百運べばいいのです。」と云いながらカイロ団長の肩に綱のさきを引っかけてやりました。団長もやっと覚悟がきまったと見えて、持っていた鉄の棒を投げすてて、眼をちゃんときめて、石を運んで行く方角を見定めましたがまだどうも本当に引っぱる気にはなりませんでした。そこであまがえるは声をそろえてはやしてやりました。

「ヨウイト、ヨウイト、ヨウイトショ。」

カイロ団長は、はやしにつりこまれて、五へんばかり足をテクテクふんばってつなを引っ張りましたが、石はびくとも動きません。

とのさまがえるはチクチク汗を流して、口をあらんかぎりあけて、フウフウといきをしました。全くあたりがみんなくらくらして、茶色に見えてしまったのです。

「ヨウイト、ヨウイト、ヨウイトショ。」

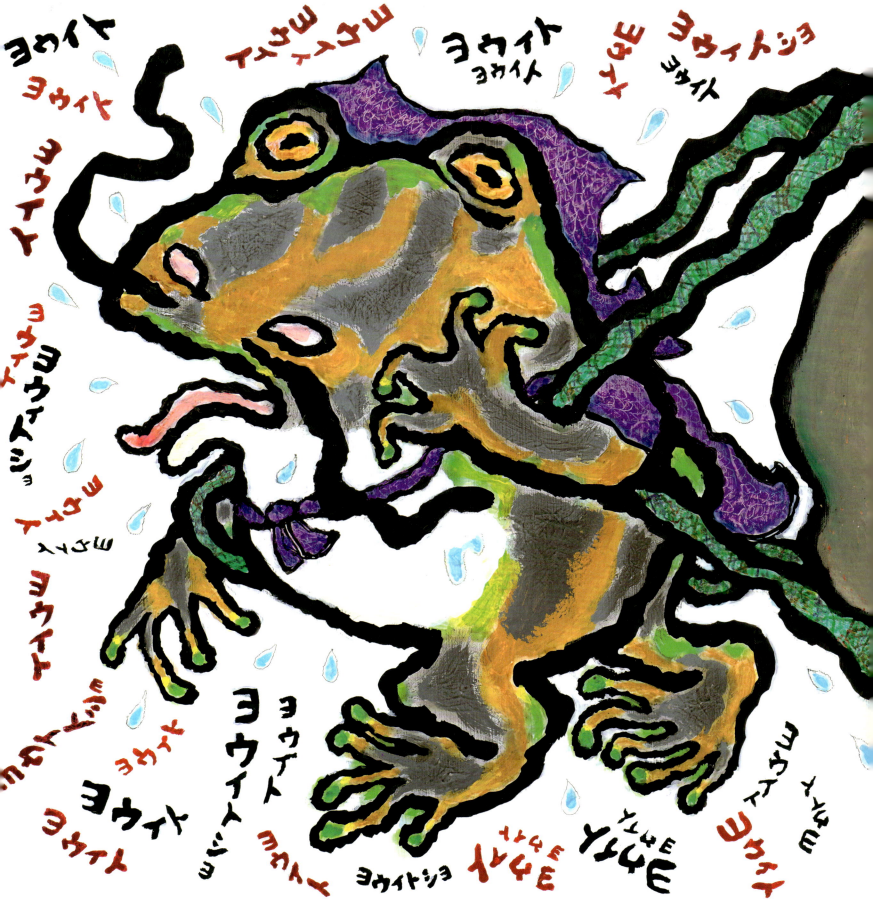

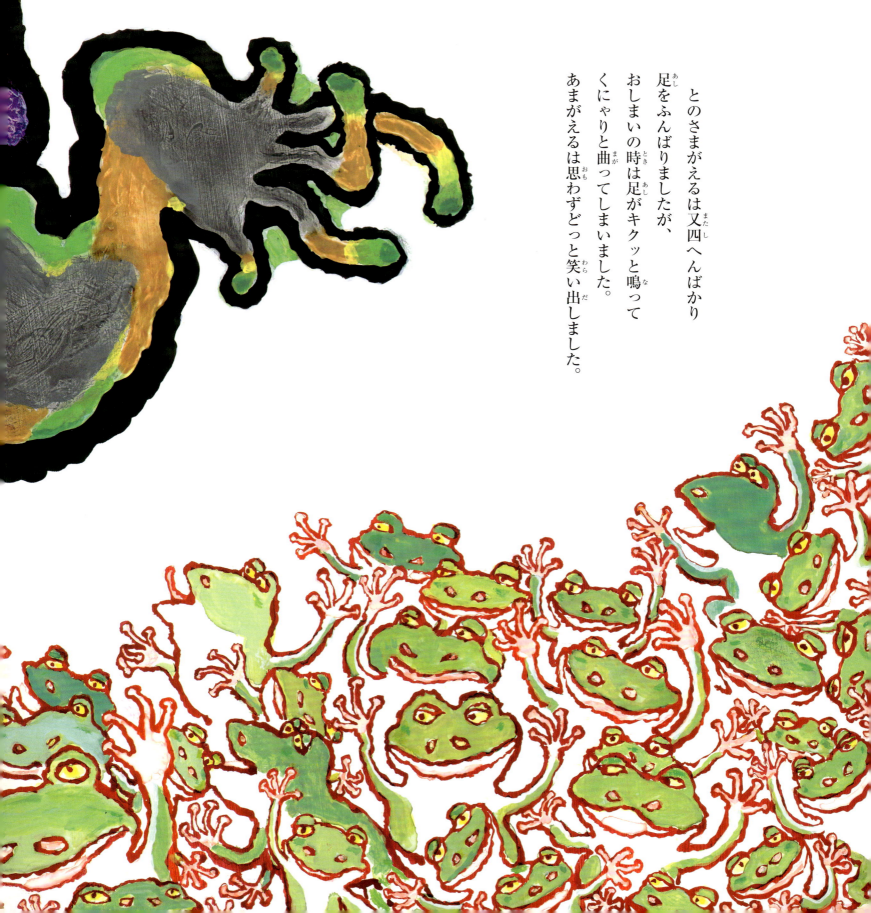

とのさまがえるは又四へんばかり足をふんばりましたが、おしまいの時は足がキクッと鳴ってくにゃりと曲ってしまいました。
あまがえるは思わずどっと笑い出しました。

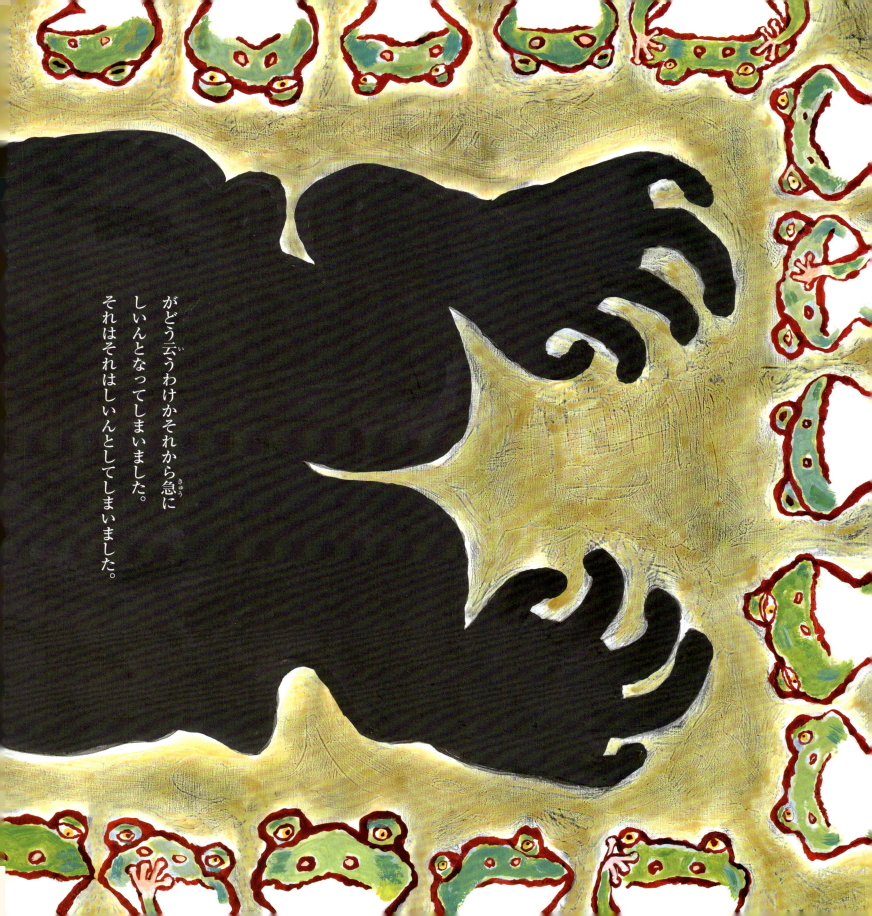

がどう云うわけかそれから急に
しいんとなってしまいました。
それはそれはしいんとしてしまいました。

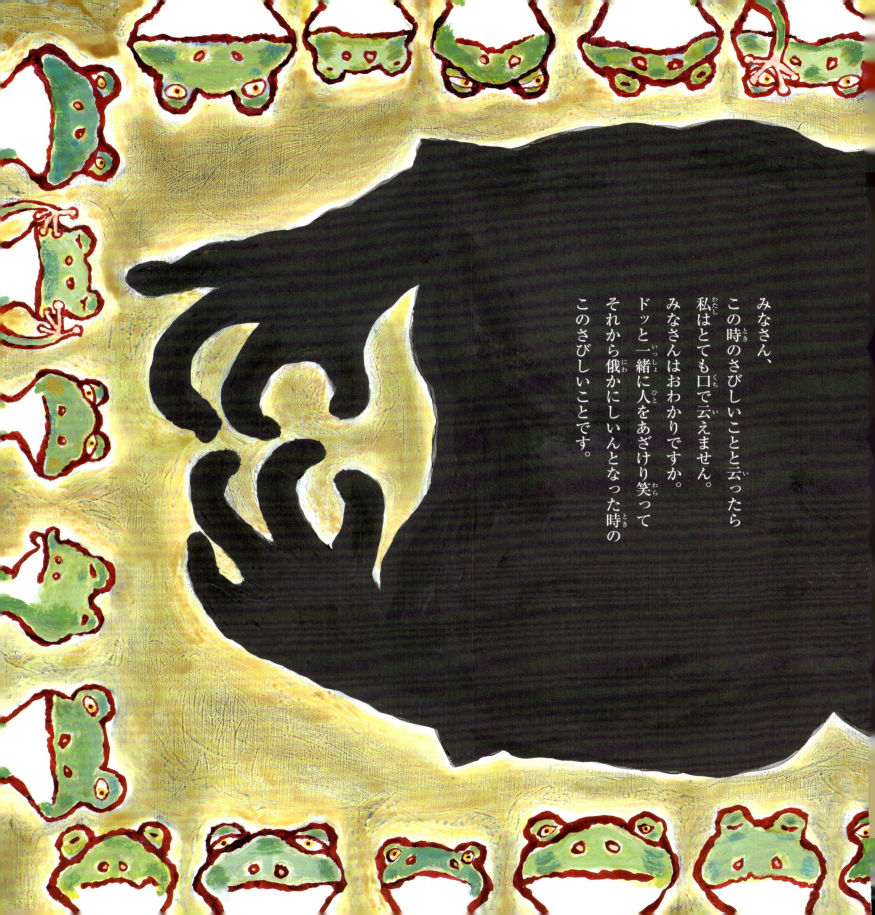

みなさん、この時のさびしいことと云ったら私はとても口で云えません。みなさんはおわかりですか。ドッと一緒に人をあざけり笑ってそれから俄かにしいんとなった時のこのさびしいことです。

ところが丁度その時、又もや青ぞら高く、かたつむりのメガホンの声がひびきわたりました。
「王様の新しいご命令。王様の新しいご命令。すべてあらゆるいきものはみんな気のいい、かあいそうなものである。けっして憎んではならん。以上。」それから声が又向こうの方へ行って
「王様の新しいご命令。」
とひびきわたって居ります。

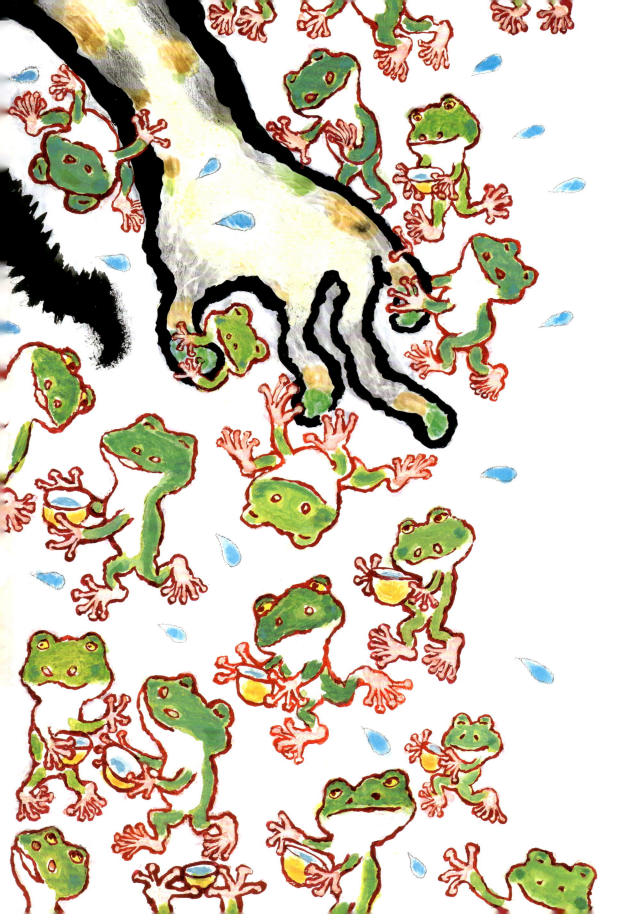

そこであまがえるは、みんな走り寄って、とのさまがえるに水をやったり、曲った足をなおしてやったり、とんとんせなかをたたいたりいたしました。

とのさまがえるはホロホロ悔悟のなみだをこぼして、

「ああ、みなさん、私がわるかったのです。私はもうあなた方の団長でもなんでもありません。私はやっぱりただの蛙です。あしたから仕立屋をやります。」

あまがえるは、みんなよろこんで、手をパチパチたたきました。

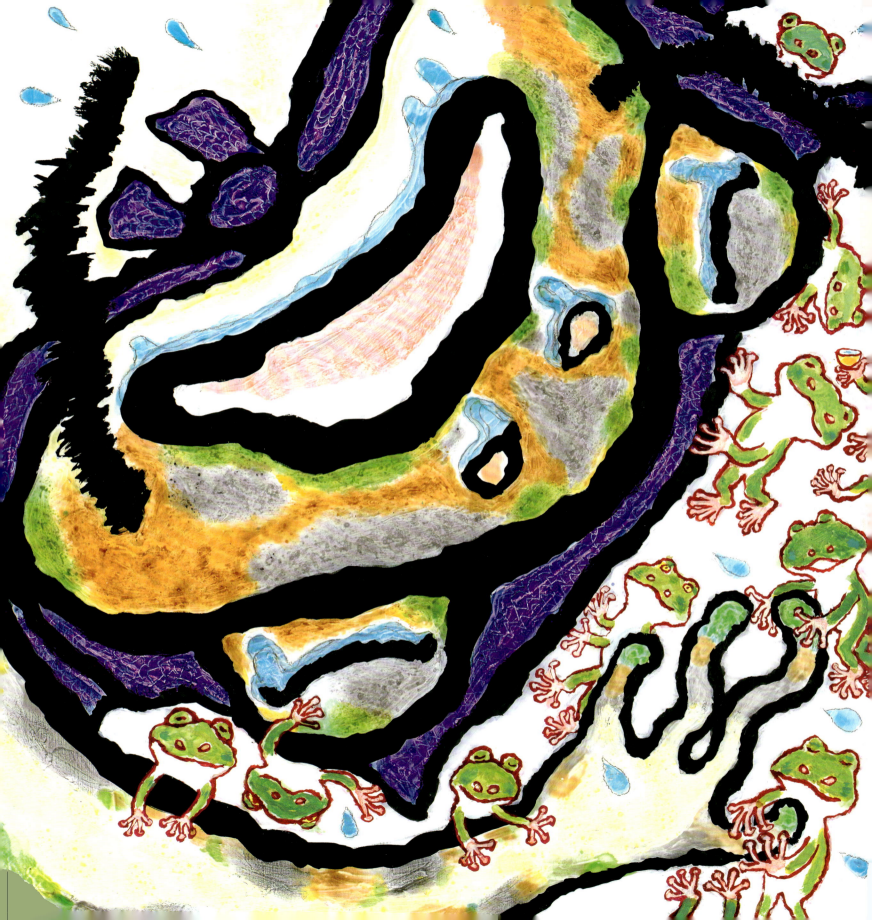

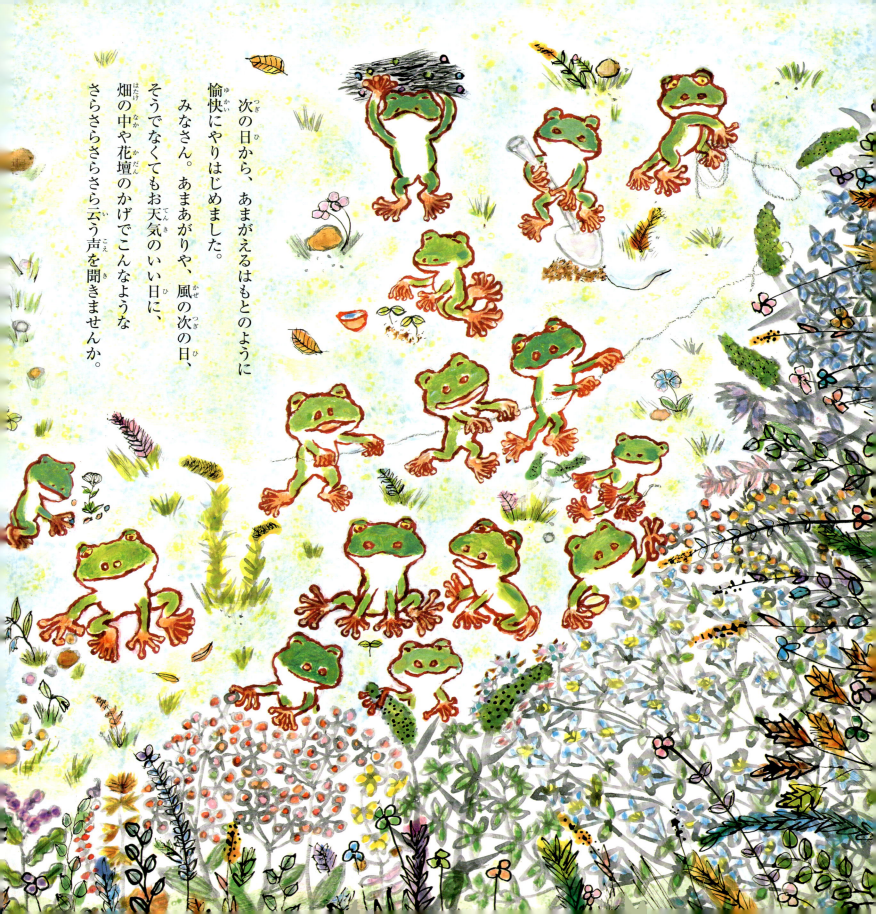

次の日から、あまがえるはもとのように愉快にやりはじめました。
みなさん。あまあがりや、風の次の日、そうでなくてもお天気のいい日に、畑の中や花壇のかげでこんなようなさらさらさらさら云う声を聞きませんか。

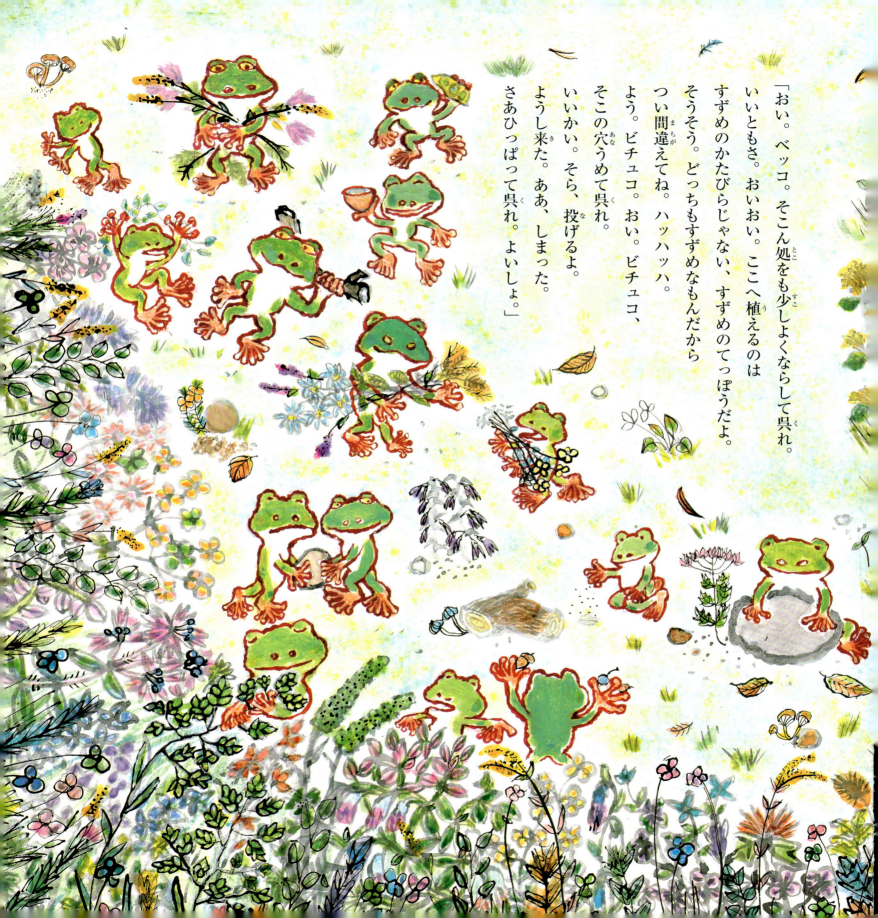

「おい。ベッコ。そこん処をも少しよくならして呉れ。いいともさ。おいおい。ここへ植えるのはすずめのかたびらじゃない、すずめのてっぽうだよ。そうそう。どっちもすずめなもんだからつい間違えてね。ハッハッハ。よう。ビチュコ。おい。ビチュコ、そこの穴うめて呉れ。いいかい。そら、投げるよ。ようし来た。ああ、しまった。さあひっぱって呉れ。よいしょ。」

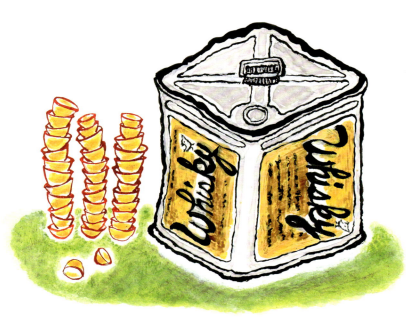

● 本文について

本書は『新修　宮沢賢治全集』（筑摩書房）を底本としました。
なお原文の旧字・旧仮名、および送り仮名に関しては、原則として現代の表記を使用しています。
文中の句読点、漢字・仮名の統一、および不統一は、原文に従いました。
参考文献＝『新校本　宮沢賢治全集』（筑摩書房）

※「誰」のルビを「たれ」としたのは、宮沢賢治の直筆原稿が一貫して「たれ」なので、賢治語法の特徴的なものとして生かしましたが、通例通り「だれ」と読んでも賢治さんはとくに怒らないでしょう。（ルビ監修／天沢退二郎）

言葉の説明

[厘]……お金の単位。1厘＝1円の1000分の1。

[銭]……お金の単位。1銭＝1円の100分の1。

[厘]……重さの単位。1厘＝0.0375グラム。

[匁]……重さの単位。1匁＝3.75グラム。文中でカイロ団長が最初に1疋ずつこれだけの重さの石を集めろといった「九十匁」は337.5グラム。かえるの体の重さである「八匁か九匁」は約30グラム。

[貫]……重さの単位。1貫＝3.75キログラム。したがって文中でカイロ団長が集めるようにと命令した石「九百貫」は3375キログラム。その後、王様の命令にしたがってカイロ団長が運ぶべきとされた石「九千貫」は33750キログラムにあたる。

[厘]……長さの単位。1厘＝約0.3ミリメートル。

[分]……長さの単位。1分＝約3ミリメートル。したがって文中でかえるたちがそれぞれ集めるといっている「三十三本三分三厘」の木というのは、33本と約1センチメートルの木のこと。

[寸]……長さの単位。1寸は約3センチメートル。

[くさりかたびら]……細いくさりをつなぎあわせて作った防護のための衣服。鎧（よろい）の下にまとったりもした。

[きたい]……「おかしな」「へんな」という意味。

[舶来]……外国から運ばれてきたもの。

[一分もへりはしません]……ちっともへらなかったという意味。

[首尾よく]……ものごとがうまくいくこと。

[悔悟]……自分のしたことを悪かったとさとり、後悔（こうかい）して改めようとすること。

[仕立屋]……洋服などをつくる商売のこと。

[すずめのかたびら／すずめのてっぽう]……どちらもイネ科の草。名前はにているが、別の種類。

絵・こしだミカ

一九六二年、大阪府生まれ。
身近な生きものを観察しながら暮らし、紙や布に絵を描き、立体造形を続けている。
絵本作品に、
『アリのさんぽ』『ねぬ』（ともに架空社）
『ほなまた』（農文協）
『くものもいち』『いたちのてがみ』（ともに福音館書店）
『でんきのビリビリ』（小川未明／文　そうえん社）
『太陽とかわず』（小川未明／文　架空社）
『みんな　おはよう』（まみょうかな／文　架空社）
読み物の装丁画、挿絵に、
『天游〈蘭学の架け橋となった男〉』（中川なをみ／文　くもん出版）
『有松の庄九郎』（中川なをみ／文　新日本出版社）
そのほかに、海洋生物学者に贈られる「神戸賞」のための、生きものの形のトロフィ制作。
こども番組「できたできたできた」（NHK Eテレ）の背景画とオブジェ制作。

カイロ団長

作／宮沢賢治
絵／こしだミカ
発行者／木村皓一　発行所／三起商行株式会社
〒102-0072　東京都千代田区飯田橋3-9-3　SKプラザ3階
電話 03-3511-2561
ルビ監修／天沢退二郎
編集／松田素子　（編集協力／橘川なおこ）
デザイン／タカハシデザイン室
協力／バオバブ工房　津田明弘　つだけいこ
印刷・製本／丸山印刷株式会社
発行日／初版第1刷 2015年10月21日

落丁・乱丁本はお取り替えいたします。
本書の一部あるいは全部を無断で複写（コピー）することは、
著作権法上の例外を除き禁じられています。
40p. 26cm×25cm ©2015, Mika KOSHIDA
Printed in Japan. ISBN978-4-89588-134-0 C8793